笔阵图笔法丛书

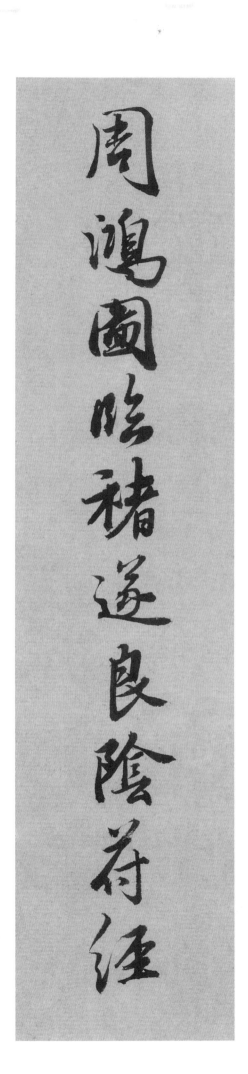

周鸿图临褚遂良阴符经

周鸿图 著

浙江人民美术出版社

周鸿图临褚遂良《阴符经》

周鸿图

褚遂良大字《阴符经》，为现存唐人楷书不可多得的墨迹本。其用笔之妙，字形之奇，尽显褚公墨妙。米元章云：『石刻不可学，但自书使人刻之，已非己书也，故必须真迹观之，乃得趣。』墨迹一经上石，用笔的微妙意趣即损失殆尽，惟存字形梗概而已。检索唐大家楷书墨迹，仅存褚公大字《阴符经》与鲁公《自书告身帖》两种，二者俱为法书圭臬，用笔精良，八法具备。前者笔法神乎其技，无一笔不耐人寻味，无一字不惊心动魄。似露实藏，若隐若显，笔势连绵不绝，若断还连，沉劲飞动，笔笔有据可寻，实为右军血嗣，是难得的楷法佳帖！

今人学习书法，应重视学习前人书家的学书经验，不要轻易受当代流行观点的影响，以其水准有限多不自知，或惑于功利，所云似是而非，并非真知灼见。读前人论书，懂则懂，不懂则搁置，不要强作解人。因为书学实践，因功力深浅则体会不一，以初学之见解久学之困，不亦谬哉！

因此前人术语诸如『锥画沙』『印印泥』『屋漏痕』等等，均为彼功成之感悟，今人以为至理诀窍，而未必切于实际。

学书须具识见，识好恶。常观读历代一流经典法帖，眼界自高。临习则由一帖入手，须持之以恒，不能急躁。法书深奥，久学必困，学晋

唐人书，如学正人君子觚棱难近，而又不可降格。学久了方知眼界随时间及功力进而改移，昔日所肯，今日则未必，今日所肯又不知来日作何解！因此万不可武断，以为必如何如何。如此谨之慎之，不断求证。书学识见，实践功力不到而云如何如何者，多为揣测臆想。

识见高便知学帖难！何为入帖？非描眉画眼毕肖之谓，以得所学法帖用笔手法及体势方为入帖。入帖是领悟其手法，还原其用笔的本领，入帖即为能工，能工即是书家。

学书宜专不宜博，先专一家楷书三五年，以日课方式，筋骨已成，结字安稳，方可始学行书或他体。否则笔下无根，博杂习染，事倍功半。

余学之初，受所谓专业影响，遍学五体，后方知此为大谬，痛改前非，又要很多年！此即不具识见，不识次第所致。历代书家如『宋四家』，基本以行书著名，唐人大家最多两种书体，只有『二王』精通三体。学书一体为主，最多二体，不要贪多，以其精力有限。

学书最难得前人笔法，因为用笔之法是个动态的书写过程，字迹已经是完成后的成果，如果只知临摹形迹，不去理解其生成之原由，知其然不知其所以然，如同刻舟求剑，自运时难免生搬硬套。前人学书鲜有得其笔法的，何况今人已远离毛笔书写的实用时代，更是难上加难。好

在今日科技进步，可以使孤本真迹精印复制，化身千万，远胜以往任何时期，这是今人学书条件上的便利。

学书的基础阶段，师承相当重要，找对老师自会事半功倍。所谓好的师资，指的是精通八法，研习『二王』为代表的真、行、草三体之其一，对执用法则有切实认知以及一定实践能力的书家，当然研习篆隶有功力者亦属此例。应知书法真、行、草三体实是传统书法主流，篆隶则属支流，存主流不废支流。而以『二王』为代表的真、行、草三体，实为书法艺术的核心所在。师承之重要，远胜于其他方面，令人遗憾的是当下整体书法水准不高，好的师资有限。

笔法与结字的关系，是一非二，一点为一字之规，一字乃终篇之始。以势生形，进而至谋篇布局，完全是生发之始然的关系。

笔法：即执用之法。首在执笔，其二点画用笔法，其三用腕法（指腕肘法），其四笔势法（笔势笔意）。可参阅余编著的『笔阵图笔法丛书』《褚遂良阴符经笔法解读》一书。

临习楷书，先按执笔法端严指腕，先从一勒法开始，按每一点法四个步骤如法练习，继而一努法，如此类推，应对每一点画起止手法谙熟于心。运腕作点画，手腕酸累，是正常的，手腕如法练习，才能练出腕法，腕力渐渐具备。而世人所谓练腕，既粗又浅陋，一味画蚊香圈，岂能得腕法！沈尹默先生说腕力遒时字始工，工即是初级入门，这是严格意义上的法书入门，并非一般流行所说的入门。点画合乎法书典型，是很了不起的事！

学习书法，不要一上来即颠预抄书式临写，有些人学了几十年书法，却从未仔细体察过每一点画的写法，也不知『永字八法』说的是什么。必须从点画入手，待点画略有起色，始可整字临帖，点画之间，务求笔势与笔意。

所谓楷书行法、行书楷法，是指写楷书有行书法，行书有楷书法。《阴符经》《雁塔圣教序》即楷书行法，《兰亭集序》《文赋》即行书楷法，晋唐书法基本如此。但一经刻石就体现不出了，因此学书法，欲求前人妙笔，只有看真本墨迹方识个中意趣，刻石唯存字形轮廓耳。

书法用笔，务求中锋逆势行笔

中锋：应了解中锋与侧锋的辩证关系，诸如对法帖中指认此为中锋，此为侧锋，如此则不解中侧锋，又有误解篆书中的线条为中锋者。篆书的中锋不是真、行、草的中锋，真、行、草的中锋是一笔之中提按、使转，起倒之间，中侧锋互易转换，侧少中多，辩证中形成的『中锋』。其中不乏『侧笔取妍』，却是向着中锋聚拢，至于收束提笔，一定居中用力收起（如同骑自行车的原理，始终是S形左右调整着使之平衡）。平衡即是辩证中锋。

逆势行笔：晋唐人书法逆势用笔，前人有云：笔贵饶左，书贵迟涩。饶左即藏锋，迟涩指逆势用笔，逆势而出的点画质感即能迟涩，《阴符

经》及颜鲁公《自书告身帖》、徐浩《朱巨川告身帖》、颜真卿《祭侄稿》行书都是逆势迟涩用笔。赵松雪书法多顺势行笔，笔致多流动，与晋唐人法书不合。逆势行笔使点画沉着，又要使其流动，辩证运用，即沉着痛快。

用笔贵用锋，用锋贵调锋。若要使笔锋常在中锋状态，必须善于提按顿挫调锋。提按顿挫要用指腕控制，尤其用手腕，因此要练习腕力的量与灵敏度，手指应善用中指与无名指振动调锋。用腕调锋如同鸡啄米的动作，手腕振动迅捷细微，亦须常年积累。调锋的作用有如下几点：

使笔锋常保持中正，避免偃笔与螺旋状。收笔顿挫使锋归正，因为此一笔开始在上一笔结束处。调正笔锋方能便于发力运笔。

如何临像

学一本帖，首先是学什么的问题，学写得像字帖吗？那怎样才是像呢？

像帖非指一模一样，虞世南云：『夫未解书意者，一点一画皆求像本，乃转自取拙，岂成书耶！』即知像是指笔法、笔势、笔意及结字规律之像，方是真像。若形模相似，而笔理不合，为依样画葫芦。

若只一味求像，一味在字形结构上模拟，从根本上说难以入书法之门。只学字形结构之像，属假像而非真像。今人学书多被字形之优美奇宕所惑，正如孙过庭所云：『图见成功之美，不悟所致之由。』不知此表象全由用笔取势所出！因此，不勤苦端严执笔，指腕臂无功力，不理解以势生形，

即无由得前人笔法，更无由得前人字法之真『像』。

每一点画之形状，皆由用笔所生，要理解所学法帖之用笔取势，参悟前人挥运之动势，又要知其用笔原理。比如写一横勒用笔，首先迅疾弹笔藏锋入纸，再以中锋运笔，收笔则顿挫归正，应于一瞬间完成。此为作任何点画之基本法则，任何点画都包含这四个步骤，均以指腕臂运用而出。（指腕臂法，先练腕法，次练臂法，再练指法。练腕时腕酸，练臂时臂提，必经长年方可功成，非一蹴而就。）

此勒，取逆势如刮鱼鳞，骨势峻拔，如此用笔所出之勒，方合『八法』才会真『像』。

真像并非追求一模一样，而其骨力神情能与法帖相合。『合』者纵然他长汝短，他粗汝细，也是『合』，不『合』者纵一模一样也不『合』。

合即是得其手法，合即是真像，这方是前人书法高妙所在，颜鲁公学『二王』而不以表象似，是真得王法者。

学习书法，志求笔法与结字章法规律，得其根本，才能得其真像，才能继承。

关于下笔、行笔、收笔的要法及《阴符经》结构特征，前人多有阐述，学者可参阅余著《褚遂良阴符经笔法解读》《褚遂良雁塔圣教序笔法解读》《唐人临兰亭三种笔法解读》《唐怀仁集王圣教序笔法解读》等书。

二〇一六年三月于杭州

周鸿图临褚遂良阴符经

蔡邕：
书者，散也。欲
书先散怀抱，任
情恣性，然后书
之；若迫于事，
虽中山兔毫不能
佳也。

天觀上陰
之天篇符
行之道経
盡道執
矣
天觀上陰
之天之符
行之篇経
盡道
矣執

天有五贼见

之者昌五

在心施行于

天在宇宙

在乎

天贼贼

欧阳询：

澄神静虑，端已正容，秉笔思生，临池志逸。虚拳直腕，指齐掌空，意在笔前，文向思后。分间布白，勿令偏侧。

手萬化生平
身天性人也
人心機也立
天之道以定

欧阳询：

每秉笔必在圆
正，气力纵横重
轻，凝神静虑。
当审字势，四面
停均，八边具
备；短长合度，
粗细折中。心眼
准程，疏密敧正。
最不可忙，忙则
失势，次不可缓，
缓则骨痴；又不
可瘦，瘦当形枯；
复不可肥，肥即
质浊。细详缓临，
自然备体，此是
最要妙处。

人
也
天
發
殺

機
移
星
易
宿

地
裳
殺
機
龍

地
起
陸
人
發

虵

殺機天地反

覆天人合

有巧拙

萬化

定基

以性發

可

虞世南：
笔长不过六寸，
捉管不过三寸，
真一、行二、草
三，指实掌虚。
右军云：书弱纸
强笔，强纸弱
笔；强者弱之，
弱者强之。迟速
虚实，若轮扁斫
轮，不疾不徐，
得之于心，应之
于手，口所不能
言也。

伏藏九窍之

邪在乎三要

可以动静火

生于木祸發

虞世南：
行书之体，略同于真，至于顿挫盘礴，若猛兽之搏噬；进退钩距，若秋鹰之迅击。故覆腕抢毫，乃按锋而直引，其腕则内旋外拓，而环转纾结也。旋毫不绝，内转锋也。

必尅姦生於

國時動必潰

知之俯之謂

之聖人

李世民：
大抵腕竖则锋
正，锋正则四面
势全。次实指，
指实则节力均
平。次虚掌，掌
虚则运用便易。

中篇

天生

天杀

天地道

之理

也

天

之物

盗万

万物之

之盗万

李世民：

为点必收，贵紧
而重。为画必勒，
贵涩而迟。为撇
必掠，贵险而劲。
为竖必努，贵战
而雄。为戈必润，
贵迟疑而右顾。
为环必郁，贵蹙
锋而总转。为波
必碟，贵三折而
遣笔。

既安故曰食

盗既宜三才

萬物之盗三

物人之盗人

李世民：

侧不得平其笔，勒不得卧其笔，须笔锋先行。努不宜直，直则失力。趯须存其笔锋，得势而出。策须仰策而收。掠须笔锋左出而利。啄须卧笔而疾罨。磔须战笔外发，得意徐乃出之。

其時百骸理
動其機萬化
安人知其神
之神不知其

孙过庭：
草不兼真，殆乎
专谨；真不通
草，殊非翰札。
真以点画为形
质，使转为情
性；草以点画
为情性，使转为
形质。

不神而以神
也日月有數
小大有定聖
功生焉神明

孙过庭：

执，谓深浅长短之类是也；使，为纵横牵掣之类是也；转，谓钩镮盘纡之类是也；用，谓点画向背之类是也。

出 焉 其 盗 機
也 天 下 莫 能
見 莫 能 知 君
子 得 之 固 躬

孙过庭：
若思通楷则，少
不如老；学成规
矩，老不如少。
思则老而逾妙，
学乃少而可勉。

人得之輕命

下篇善聽韻

瞥者善聽韻

者善睞絕利

生用倍一
於師三源
物万返用
死悟畫師
於心夜十

苏轼：
书法备于正书，溢而为行草。未能正书，而能行草，犹未尝庄语，而辄放言，无是道也。

物機在目天之無恩而大恩生逮雷烈風莫不蠢然

20

苏轼：
凡世之所贵，必贵其难。真书难于飘扬，草书难于严重，大字难于结密而无间，小字难于宽绰而有余。

至樂性愚至
静性廉天之
至私用之至
公禽之制在

苏轼：
笔成冢，墨成池，
不及羲之即献
之；笔秃千管，
墨磨万锭，不作
张芝作索靖。

生根根氣

於死生

恩死者者

恩生生死

恩於於之

愚生害之

人之之

愚　文　聖　以

虞　理　我　天

聖　哲　以　地

我　人　時　文

以　以　物　理

黄庭坚：心能转腕，手能转笔，书字便如人意。古人工书无他异，但能用笔耳。

沉水入火自

以不奇其甚聖

以奇其聖我

不愚雯聖人

黄庭坚：

学书须要胸中有道义，又广之以圣哲之学，书乃可贵。若其灵府无程，政使笔墨不减元常、逸少，只是俗人耳。

天地之取

地万道灭

之萬静厶

道物故自

浸生天然

25

黄庭坚：

字中有笔，如禅家句中有眼，直须具此眼者，乃能知之。凡学书，欲先学用笔。用笔之法，欲双钩回腕，掌虚指实，以无名指倚笔，则有力。

故陰陽勝陰

陽推而變化

順矣聖人知

自然之道不

米芾：
石刻不可学，但
自书使人刻之，
已非己书也，故
必须真迹观之，
乃得趣。

可違因而制

之至静之道

律曆所不能

帮爰有奇器

米芾：
字要骨骼，肉须
裹筋，筋须藏肉，
秀润生，布置稳，
不俗。险不怪，
老不枯，润不肥。

是生萬象

卦甲子神機八

鬼藏陰陽相

朕之術昭昭

米芾：
学书须得趣，他
好俱忘，乃入
妙；别为一好萦
之，便不工也。

平盡平象矣

起居郎臣

遂良奉

勑書

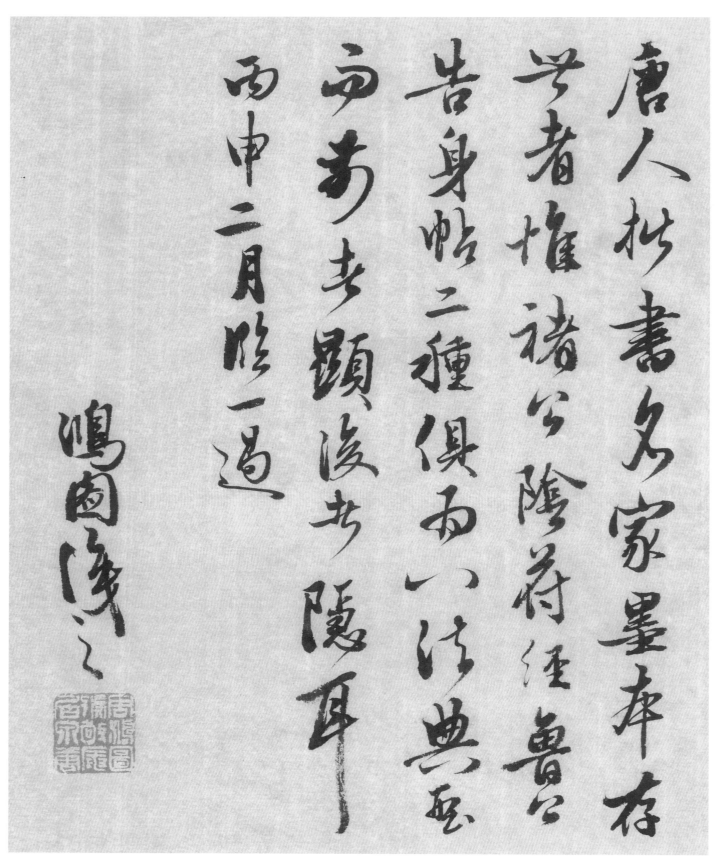

唐人�O書名家墨庫存

學者惟褚公陰府經魯公

告身帖二種俱而以法典無

而考顯後步隱耳

丙申二月臨一過

鳴岡後之

褚遂良阴符经

庶無老龄...河南郡公禄...良...臣...謹

左僕射兼崇政院吏部學士臣...筆定

...季丙三月初

太師中書令臣羅　紹巖　奉

敕
恭
摹楡閣褚書第一

陰符經上篇觀天之道執天之行盡矣天之道觀

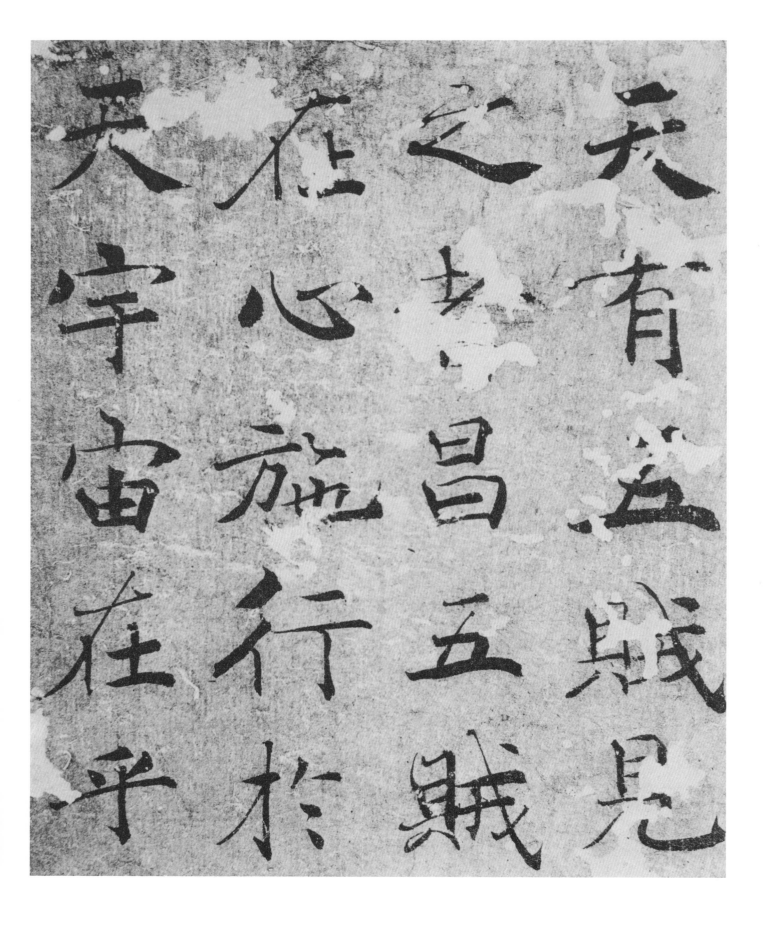

天有五賊見
之之昌五賊
在心施行於
宇宙在乎

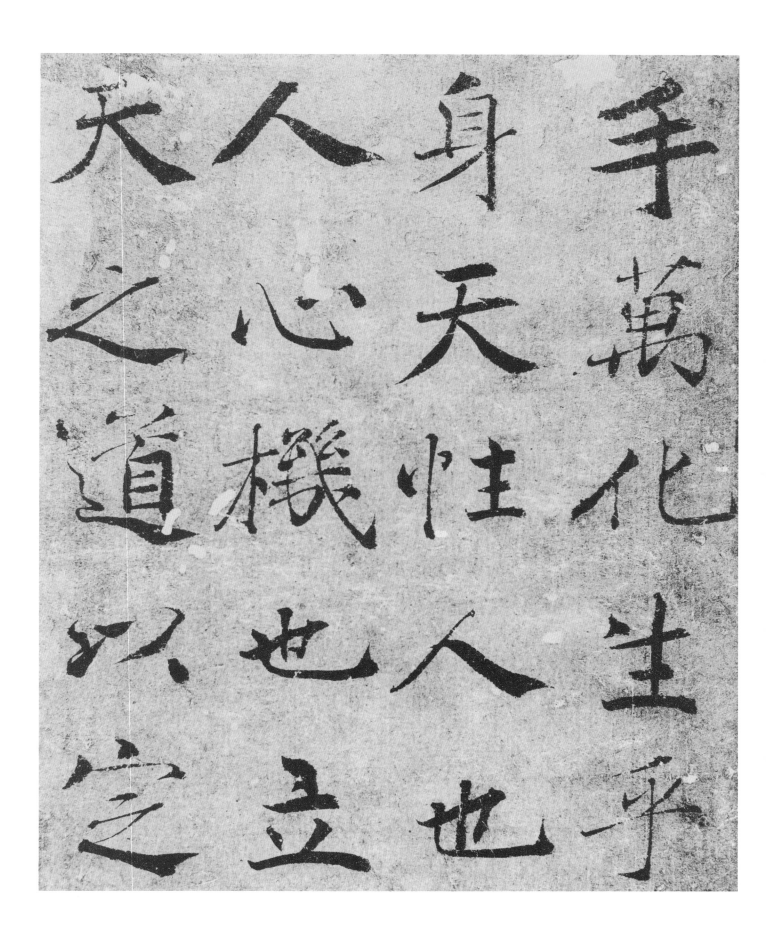

天人之道以定

人之心機也以

身天性也人立也

羊萬化生乎

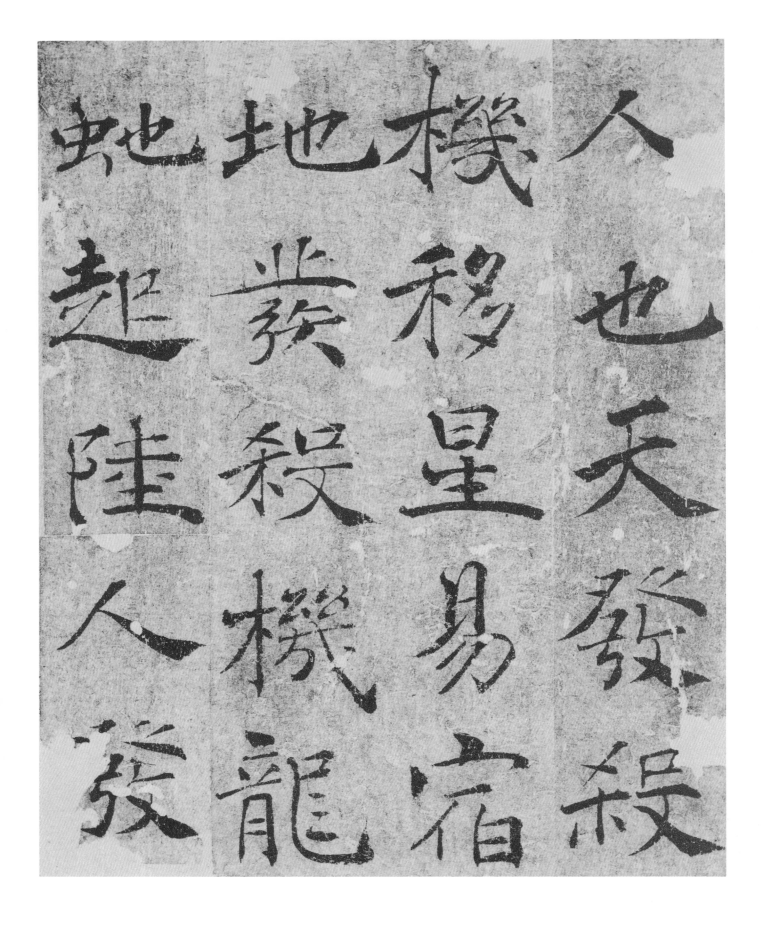

人也天發殺機移星易宿地發殺機龍也起陸人發

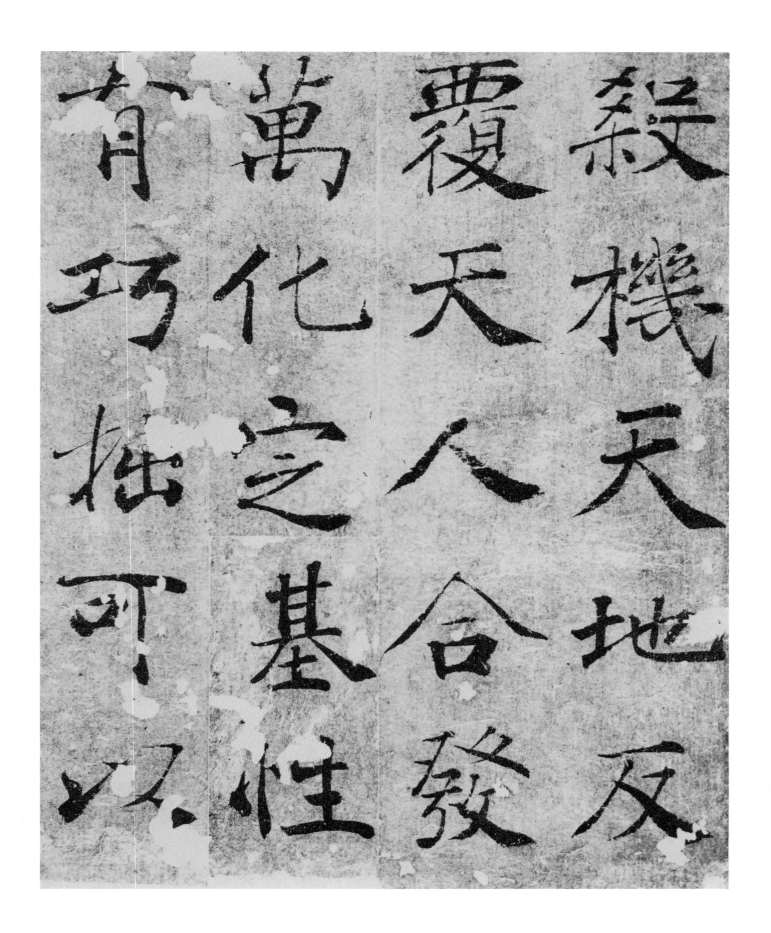

殺機天地反

覆天人合發

萬化之基性

有巧拙可以

生於木禍發　可以動靜火　邪在干三要　伏藏九竅之

必魁姦生於

國時動必潰

知之偹之謂

之聖人

中篇

天生天殺道

天地之理也天地

之理也天地

萬物之盜萬

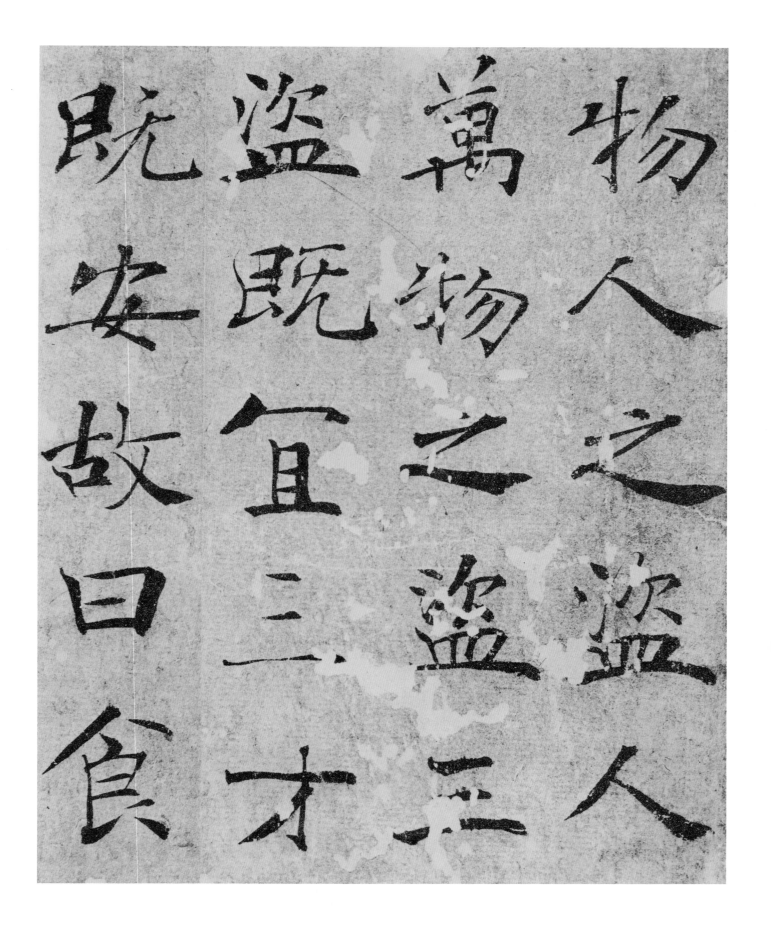

物人之盜人

萬物之盜三

盜既物宜才

安既故曰食

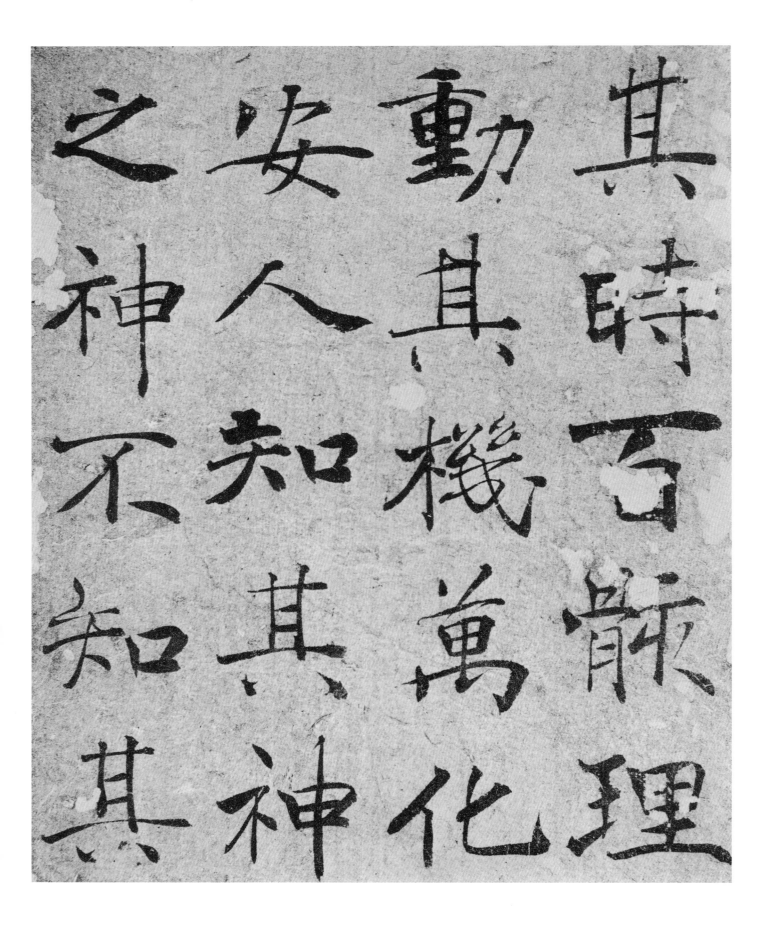

其時百骸理
動其機萬化
姿人知其神
之神不知其

功小也不

生大日神

焉有月而

神定有不

明聖數神

出焉其盜機
也天下莫能
見莫能知君
好得之固窮

人得之輕命
下篇
馨者善聽韻
者善眜絕利

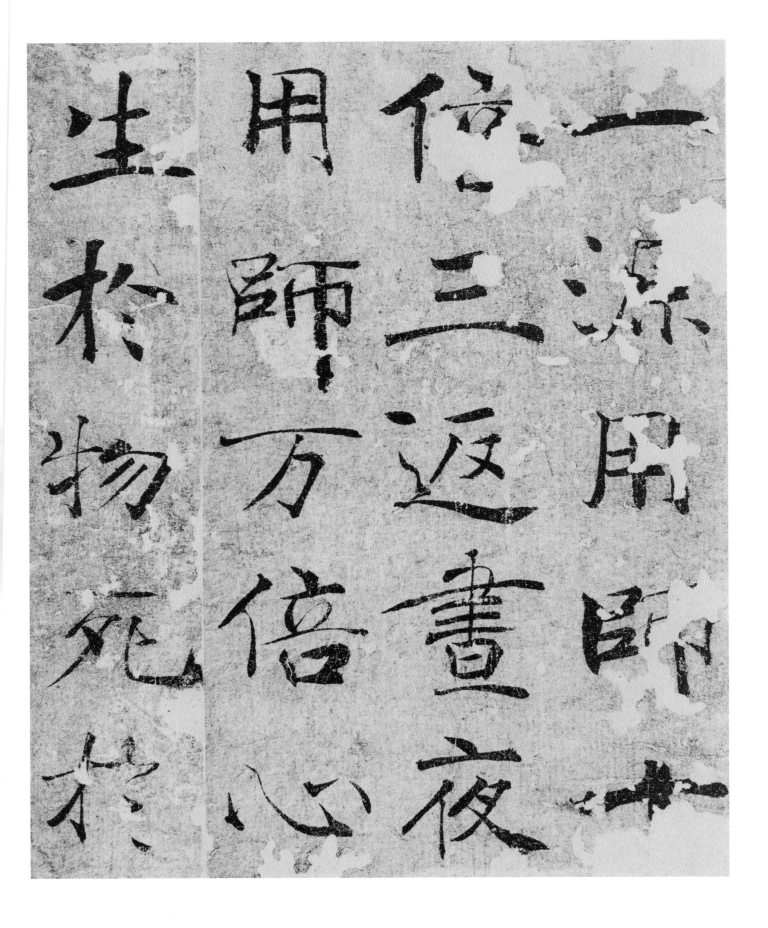

一源用即十
倍三返畫夜
用師萬倍心
生於物苑

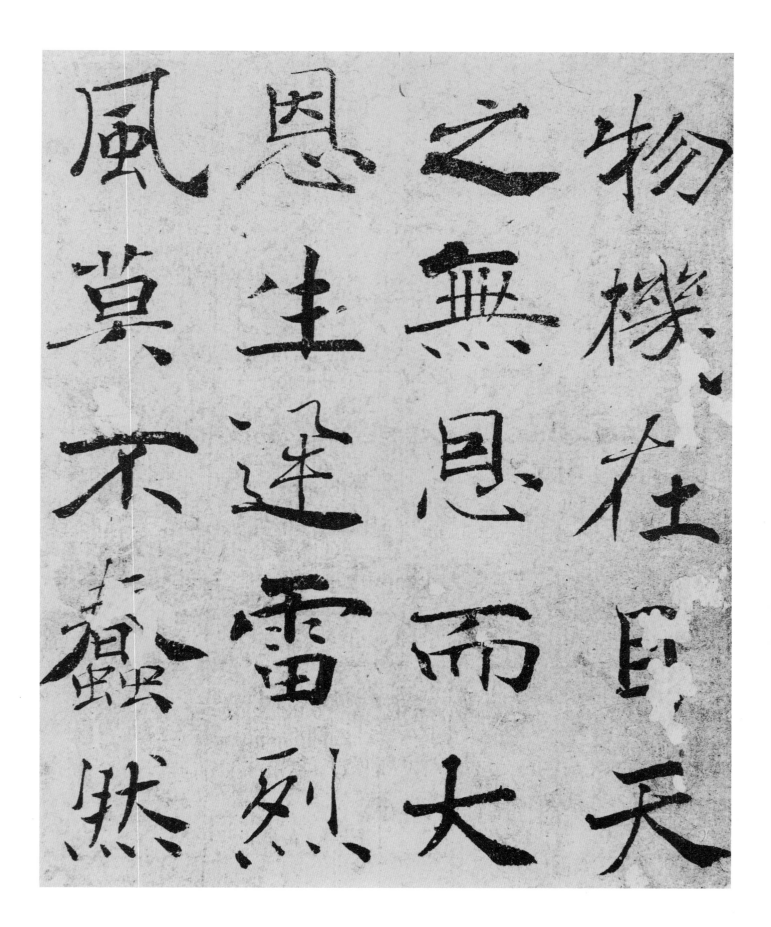

物樣在曰天之無恩而大恩生遂雷烈風莫不蠢然

至樂性愚至
静性庶天之
至私用之之室
公禽之蒯君

氣生者死之根死者生之根恩生於害生於恩恩人

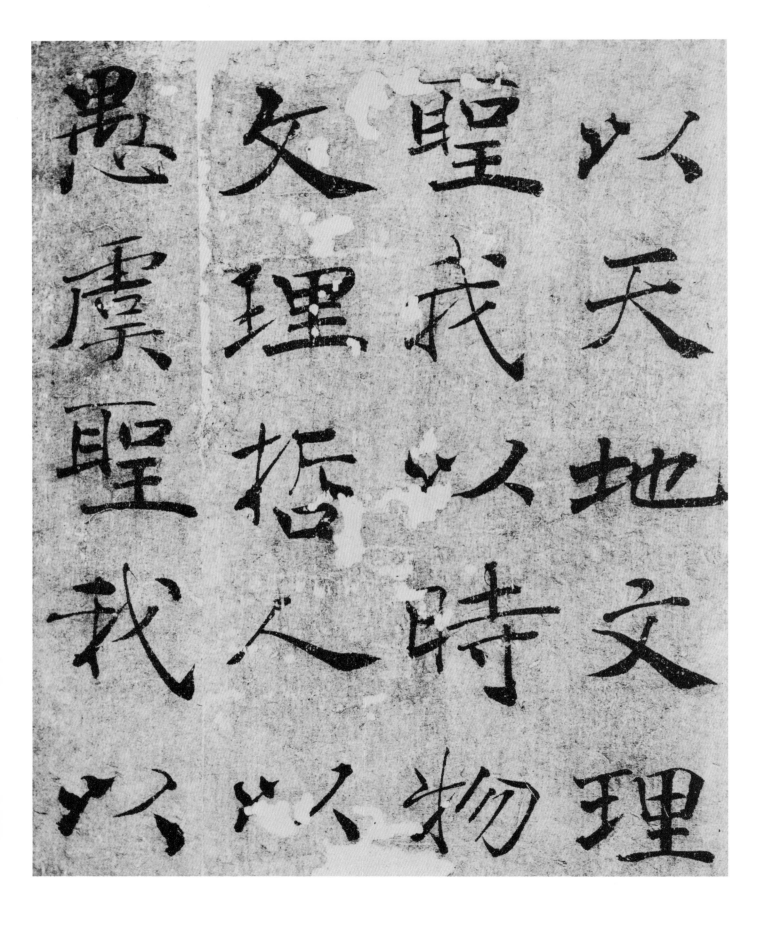

以天地文理
聖戒以時物
文理哲人以
愚虞聖我以

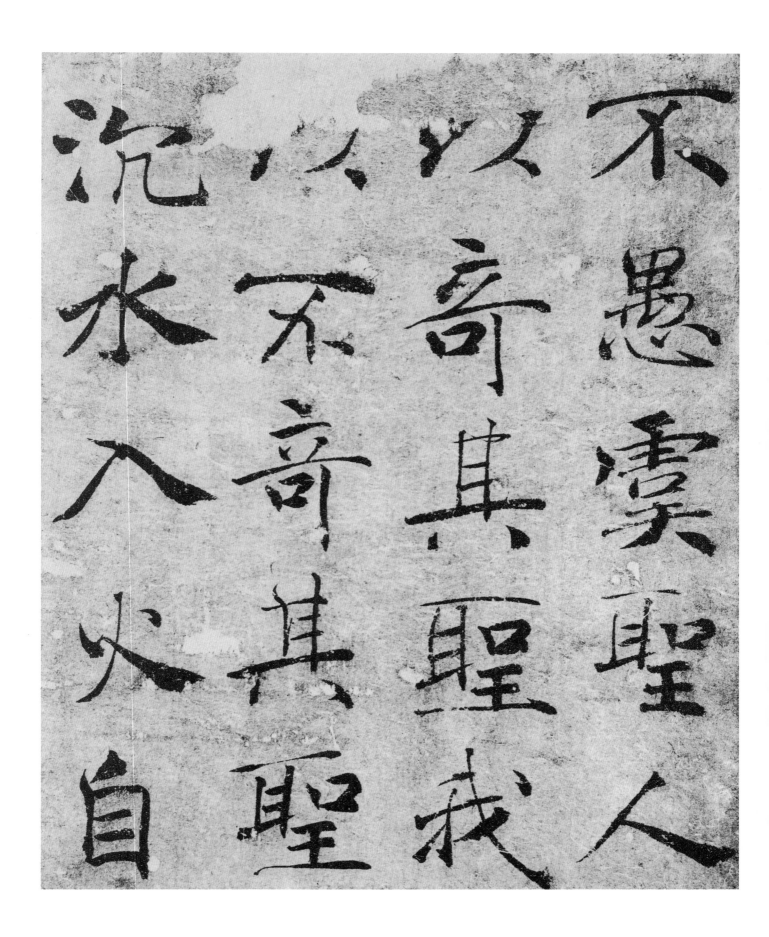

不愚凜聖人

以奇其聖裁

以不奇其聖

沉以不奇其聖

水入火自

取滅丛自然

之道静故天

地之萬物生

天地之道浸

故陰陽陽勝陰

陽推而變化

順笑聖人

自然之道不

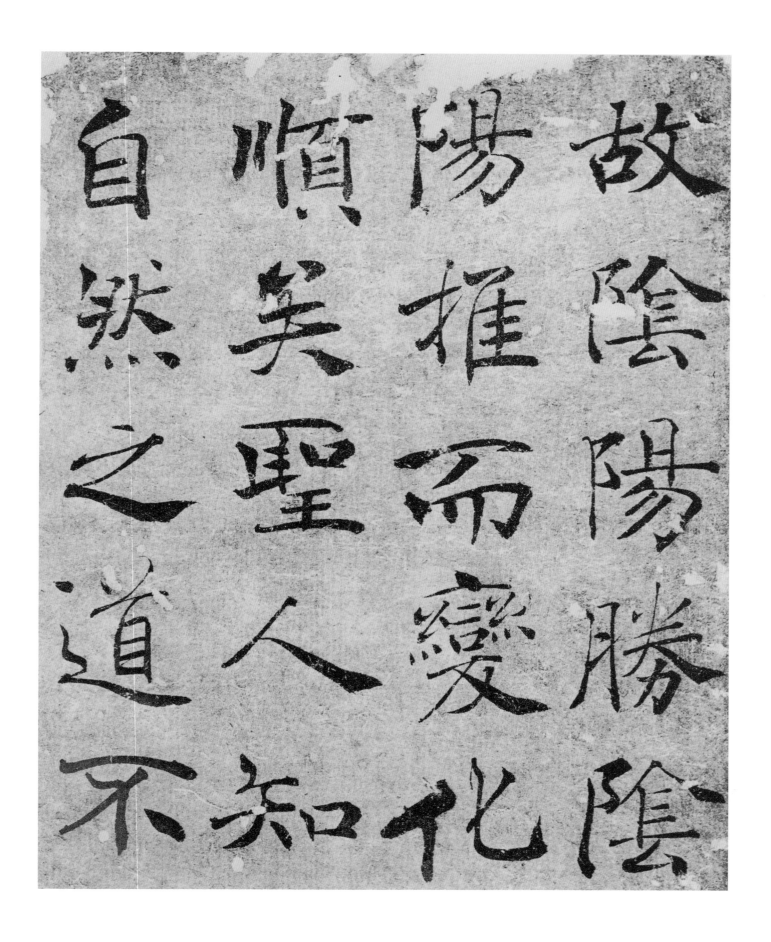

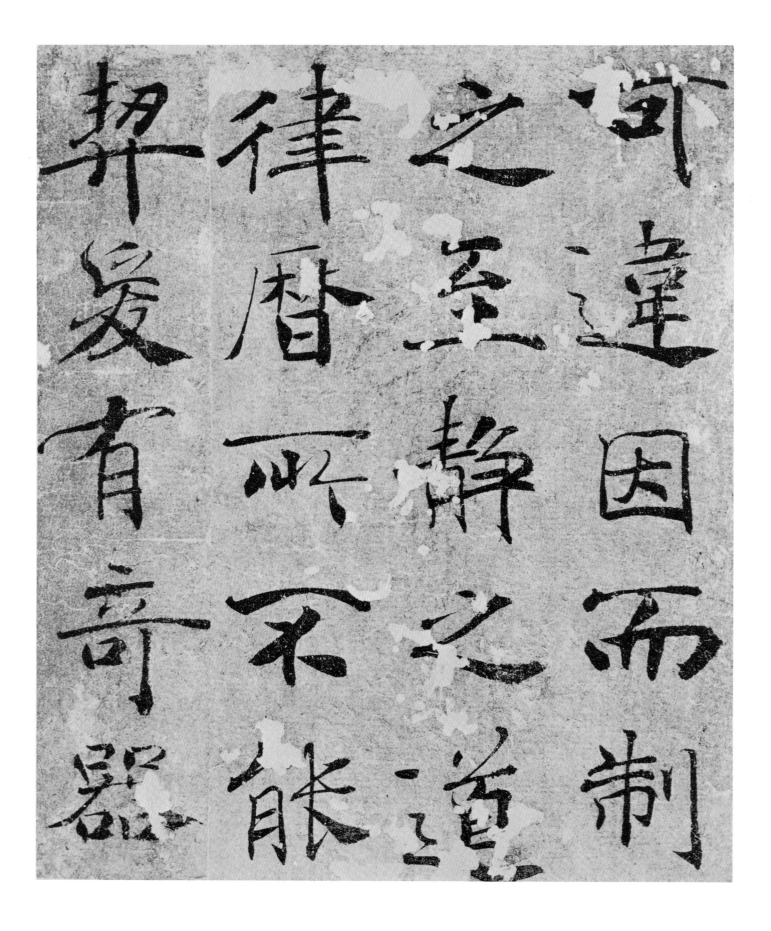

契

燮

有

奇

器

律

曆

所

不

能

之

至

靜

之

道

達

因

而

制

是生萬象、卦甲子神機、鬼藏陰陽朕之術昭昭昭

半盡平豪美起居郎臣遂良奉勅書

進

昇元四年二月十二日文房副使銀青光禄大夫兼

御史中丞臣邵周重裝

崇英殿副使知崇英院事兼文房官檢校

工部尚書臣王鎔覆校

褚河南奉勑書陰符經一百九十卷

草書行楷並有傳刻曾見數本

然石頑工拙了乏神氣之武陽李

大祭臺雄寶藏莃冊出此見真筆

力雄贍氣勢古湥深合魏晉晉法

評書者謂此瑑基嬋娟子孫徧羅

証雄書其如也

大中祥符三年仲冬廿四日

前進士蘇耆敬題

先生之法旨有文筆化妙理
筆者與詩詩譽之枕
畫見三
紹興十年春自陶之後三日
遇襄人元膺書

59

右褚公書陰符經三篇至今入朱
滌甫府深未散落人間為武陽李
氏所藏書及子孫不能守轉售西京
師氏兵燹之餘杳無聲聞又
不知幾易之為原吉
公所有云諱穆字禩之孫養正博學
能文工筆楷隸然亦嗜古癖每得
前人雀書必摹靜室中屏去左右錄

個昜頠以郡

敬置案頭永對再拜此後展
閱苟此出人隆先布子屋筆
不使見原吉辭心諸書所臨習者
上此碑刻了久闊鄉者
此齊詠求一見不敢而壑邯曰
書楪素先生南遊詩卷笑渭
視良久訝曰頗有諸中令筆之
祖蘭人靜侍生書為逼出此冊

示曰視此當有進益捧玩之頃、
神與靈和血脈通融以瘦而腴
以弱而逸意於巧妙三不下能
盡米海岳有云諸法之神韵
薛欣云若不能及誠至論也芲
尾深宗法資手業又信古劲偏
真墨池鉅觀也看畢
命題曰跋玉烟堂云

62

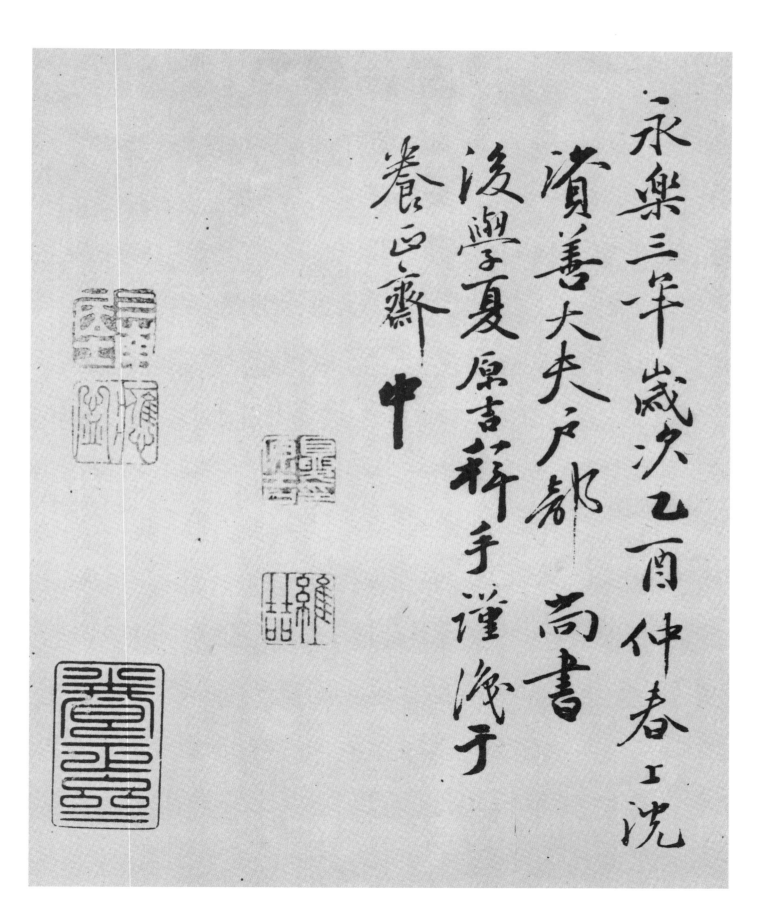

永樂三年歲次乙酉仲春工洗
濱善大夫戶部尚書
後學夏原吉薰手謹浣于
養正齋中

褚氏貞觀十年自秘書郎遷起居郎十五年十一月八後

再遷諫議大夫此經結銜為起居郎興伊闕佛龕碑正

同知貞觀十年八後十五年八前此五六年間兩書其字

體筆埶二興伊闕為近伊闕晚經鑱剡模搨筆畫遂

益峻整少飛翔之致雜有刀痕故不褚之楷書真之傳世

者惟此興淵寬贊二種淵寬贊殆在十六年書孟法師碑

後余別有說且辯其非偽此冊字畫尤宅可玩鑱無有八

陰符經晚出在褚公段後為之者此則不可以辯捡新唐

書藝文志有集注陰符經一卷周秦八來注者十二家唐有李

卷李筌驪山老母傳陰符義一卷又張果陰符經正卷一

淳風李鑒諸人又有李靖陰符機一卷卓弘陰符經正卷一

卷陰符經辯命論一卷李靖張果陰符太無傳

前所謂機所謂太無傳辯命論所謂言義殆皆依託以立

言者隨書經籍志中雜玄陰符經之目而有太公陰符鈐錄一

卷言即此經也此書自非黃帝武太公所為甚易於後人依

託固不足信之咸書時期雖不能確知隨唐以前必已有傳之者

至唐初而漸盛太宗於其流通故命褚弋書之有一百九十卷

之多此二事之可信者也余平生於書研奇用力最勤竊

源意委必於可行未嘗如以意斷也有何敢自謂正別一筆

可議昔者蔡端明誤識歐陽於本草書千文以為智永海岳

拾名必形改評於為跋正余于謝端明後有明鑒女海岳者必

從正之姑存愚說二三所為爐也此冊諸跋並皆精妙如滑沿戚

者字擫筆見僅六一翁永城縣學記中道及之所謂武夫驕將之

子祖樂於物馬聲色者蓋於字畫二言以邑人者也收藏之者

自音邙宋民後一二三四開武早已淪莽淪沒於山陝人家吾宗

漢泉清末曾任陝西學政故有因緣能覓此寶諧歸善局

葉氏秘笈今

公起先生持送見示附來一箋述題罟意欣余跂尾因浄白
賈齋中審諦展玩穫益實多此生為不唐突歡喜讚歎而
名題記 三十六年十一月廿三日於滬東寓齋吳興沈尹默

阴符经

上篇

观天之道执天之行尽矣天有五贼见之者昌五贼在心施行于天宇宙在乎手万化生乎身天性

人也人心机也立天之道以定人也天发杀机移星易宿地发杀机龙蛇起陆人发杀机天地反覆天人

合发万化定基性有巧拙可以伏藏九窍之邪在乎三要可以动静火生于木祸发必尅奸生于国时动

必溃知之修之谓之圣人

中篇

天生天杀道之理也天地万物之盗万物人之盗人万物之盗三盗既宜三才既安故曰食其时百

骸理动其机万化安人知其神之神不知其不神所以神也日月有数小大有定圣功生焉神明出焉其

盗机也天下莫能见莫能知君子得之固穷人得之轻命

下篇

瞽者善听聋者善视绝利一源用师十倍三返昼夜用师万倍心生于物死于物机在目天之无恩

而大恩生迅雷烈风莫不蠢然至乐性愚至静性廉天之至私用之至公禽之制在气生者死之根死者

生之根恩生于害生于恩愚人以天地文理圣我以时物文理哲人以愚虞圣我以不愚虞圣人以奇其

圣我以不奇其圣沉水入火自取灭亡自然之道静故天地万物生天地之道浸故阴阳胜阴阳推而

变化顺矣圣人知自然之道不可违因而制之至静之道律历所不能契爰有奇器是生万象八卦甲子

神机鬼藏阴阳相胜之术昭昭乎尽乎象矣

起居郎臣遂良奉勅书

图书在版编目（ＣＩＰ）数据

周鸿图临褚遂良阴符经 / 周鸿图著. -- 杭州：浙江人民美术出版社，2016.6
（笔阵图笔法丛书）
ISBN 978-7-5340-4970-5

Ⅰ．①周… Ⅱ．①周… Ⅲ．①楷书—书法 Ⅳ．①J292.113.3

中国版本图书馆CIP数据核字(2016)第130835号

责任编辑：杨海平
装帧设计：龚旭萍
责任校对：黄　静
责任印制：陈柏荣

统　　筹：鲍苗苗
　　　　　王武优
　　　　　李杨盼

笔阵图笔法丛书
周鸿图临褚遂良阴符经　　周鸿图　著

出版发行　浙江人民美术出版社
　　　　　（杭州市体育场路347号　http://mss.zjcb.com）
经　　销　全国各地新华书店
制版印刷　浙江海虹彩色印务有限公司
版　　次　2016年6月第1版·第1次印刷
开　　本　889mm×1194mm　1/12
印　　张　5.666
印　　数　0,001–3,000
书　　号　ISBN 978-7-5340-4970-5
定　　价　49.00元
如有印装质量问题，影响阅读，请与承印厂联系调换。